Nach Norden wendet die Klosteranlage ihren dreigeschossigen, schlossartigen Hauptflügel, 28 Achsen lang, imposant dem Maintal zu. Nach Osten bildet der Kirchenchor mit seinen zweigeschossigen Anbauten und dem hohen Dachreiter über der Vierung eine Schaufront zum Regnitztal und zur Inselstadt, die von den tiefer am Hang liegenden Pavillons des Abteigartens gleichsam flankierend eingerahmt ist. Nach Süden präsentiert das Kloster dem Dom und der Bergstadt über der tiefer liegenden Orangerie die weitgehend frei stehende Langseite seiner monumentalen K̲i̲r̲c̲h̲e̲n̲a̲n̲l̲a̲g̲e̲.

Geschichte und Ba...
von Kirche und...

Das mittelalterliche Benediktinerklo...

Schon vor der Gründung des Bistums Bamberg war der Michelsberg besiedelt. Bei archäologischen Notgrabungen konnten Spuren massiver Bauten sowie ein Befestigungsgraben des 10. Jahrhunderts nachgewiesen werden, in dessen Sohle im frühen 11. Jahrhundert eine drei Meter starke Mauer aus auffallend sauber bearbeiteten Sandsteinquadern zur Befestigung des Nordhangs gestellt wurde. Diese Mauer stand sicher im Zusammenhang mit der Klostergründung, die wohl im Jahr 1015 erfolgte, nur acht Jahre nach Stiftung des Bistums. 1017 bestätigte Kaiser *Heinrich II.* (1002–24) die Besitzungen, die er dem Bistum für das Kloster übertragen hatte. Hieraus geht eindeutig hervor, dass der erste Bamberger Bischof *Eberhard* (1007–39), Kanzler und enger Vertrauter des Kaisers, als Gründer anzusehen ist und die Abtei bischöfliches Eigenkloster war. Trotzdem nahmen die Chronisten und Urkundenschreiber des Klosters selbst seit dem 12. Jahrhundert Heinrich II. und später zusätzlich seine Gemahlin *Kunigunde* persönlich als Stifter in Anspruch, um sich so dem Einfluss des Bischofs zu entziehen und – letztlich vergeblich – bis ins 18. Jahrhundert immer wieder zu versuchen, einen reichsunmittelbaren Status zu erlangen, also nur dem Kaiser, nicht aber dem Bamberger Fürstbischof verpflichtet zu sein.

Besiedelt wurde der Michelsberg vermutlich von Fulda aus, die Weihe der ersten Abteikirche fand am 2. November 1021 durch den

Gründer, Bischof *Eberhard*, sowie die Erzbischöfe *Aribo* von Mainz und *Pilgrim* von Köln in Anwesenheit Heinrichs II. und eines großen Teils des geistlichen wie weltlichen Hochadels des Reiches statt. Daraus und aus der reichen Gründungsausstattung lässt sich auf die bedeutende Rolle schließen, die dem neuen Kloster zugedacht war; tatsächlich entwickelte sich die Abtei in der Folgezeit zu einer der kulturell wichtigsten Benediktinerabteien Süddeutschlands.

Über Größe und Aussehen der ursprünglichen Klosterbauten ist wenig bekannt, doch scheint der Kreuzgang und damit wohl auch die dreischiffige Kirche nach Westen etwa zwei Meter kürzer gewesen zu sein als die heutige Anlage. Durch ein Erdbeben am 3. Januar 1117 wurde die Kirche zwar offensichtlich nur leicht beschädigt (ein Gewölbeschlussstein stürzte herab); dennoch ließ Bischof *Otto I.*, der Heilige (1102–39), Kirche und Kloster abbrechen und durch einen Baumeister *Richolf* vergrößert neu errichten. Bereits am 1. September 1121 wurde die neue Abteikirche geweiht. Dieser weitgehende Neubau sowie die gleichzeitige Reform nach Hirsauer Vorbild trugen Otto den Ruhm eines zweiten Gründers der Abtei ein. Hier, in seinem Lieblingskloster, wurde er auf eigenen Wunsch beigesetzt. Die auf dem Michelsberg verfassten drei Lebensbeschreibungen des Bischofs bildeten später die Grundlage für die 1189 erfolgte Heiligsprechung Ottos, der von da an neben St. Michael zweiter Patron des Klosters war. Sein Grab wurde rasch kultischer Mittelpunkt der Abtei und Ziel zahlreicher Wallfahrten.

Unter dem von Bischof Otto neu eingesetzten Reformabt *Wolfram* († 1123) und seinen Nachfolgern erhöhte sich die Zahl der Mönche bis 1170 von 20 auf 70 – der höchste Stand in der Geschichte des Michelsbergs. Die Schreibschule des Klosters erlangte in dieser Zeit hohen Ruhm. Zahlreiche Stiftungen des Adels machten die Abtei gleichzeitig zum reichsten Kloster des Bistums, das schließlich Liegenschaften in 441 Orten besaß.

Um 1420 führte zunehmender innerer und äußerer Verfall zu ersten, zunächst offenbar erfolglosen Reformversuchen. 1430 brandschatzten die nach Franken eingefallenen Hussiten das Kloster, fünf Jahre später wurde die Abtei im Immunitätenstreit von der Bürgerschaft geplündert. 1446 schließlich war die Verschuldung so hoch, dass Fürstbischof

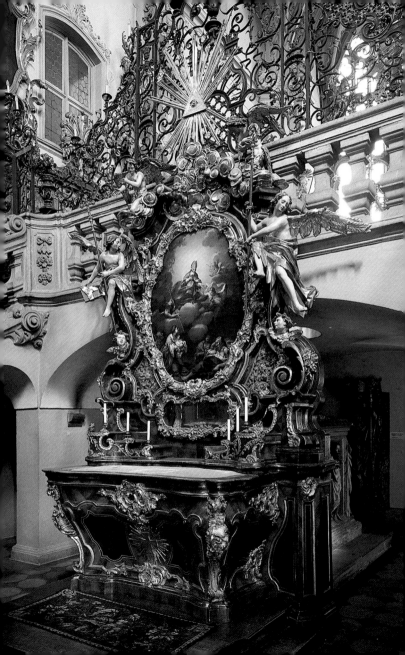

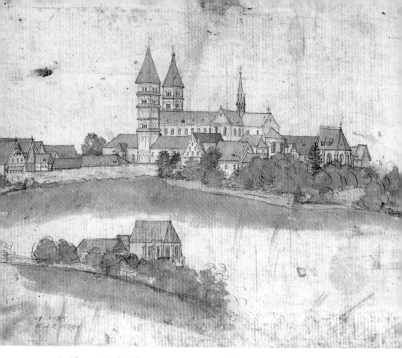

▲ *Kloster Michelsberg vor 1483 von Südosten, kolorierte Federzeichnung*

Anton von Rotenhan (1431–59) den Abt *Johannes I. Fuchs* absetzte und die Leitung des Klosters kurzzeitig selbst übernahm. Eine wirklich durchgreifende Reform erfolgte allerdings erst unter Fürstbischof *Georg I. von Schaumberg* (1459–75), als 1463 *Eberhard von Venlo* († 1475) als Abt eingesetzt wurde. Er war mit einigen Mönchen aus dem der Bursfelder Kongregation angehörenden Kloster St. Jakob bei Mainz berufen worden. Bereits 1467 wurde dann die Abtei in die Bursfelder Reformkongregation aufgenommen. Diese Reform führte zu einer verstärkten Bautätigkeit: Innerhalb weniger Jahre wurden der Überlieferung nach das Gästehaus neu und das Dormitorium ausgebaut, das Querhaus der Kirche und im Mittelschiff der Vorchor gewölbt sowie die Sakristei umgestaltet. Abt *Andreas Lang* († 1503) legte ein

Inventar aller Besitzungen an und führte das Kloster zu neuer Blüte. Bei *Ulrich Huber* gab er einen spätgotischen Hochaltar in Auftrag, von dessen Flügeln einige Tafeln in St. Getreu erhalten sind.

Im sogenannten Bauernkrieg 1525 plünderten die Aufständischen auch den Michelsberg. 1553 ließ Markgraf *Albrecht Alkibiades* das Kloster brandschatzen. In einer Phase der Erholung erfolgte unter Abt *Veit I. Finger* († 1585) ein Neubau des Chorschlusses über dem Mauerwerk der heute noch bis etwa 1,5 m Höhe erhaltenen romanischen Apsis; der Langchor wurde, wohl 1583, mit einem nachgotischen Sterngewölbe versehen.

Kloster Michelsberg nach dem Brand von 1610

Am Abend des 27. April 1610 brach durch die Unvorsichtigkeit eines Dachdeckers, der die zur Bleischmelze verwendete Kohlenpfanne auf der Orgel stehen gelassen hatte, ein verheerender Brand aus, dem sämtliche Dächer sowie das Kirchenlanghaus zum Opfer fielen. Der sofort in Angriff genommene Wiederaufbau wurde von Abt *Johann V. Müller* († 1627) energisch vorangetrieben: Schon im Oktober war das neue Dachgerüst des Chores vollendet, bis 1614 folgte der Wiederaufbau der Westfront mit den beiden vielleicht nur reparierten und mit neuen Maßwerkfenstern versehenen Türmen, anschließend wölbte *Lazaro Agostino* das neue Langhaus. Im Inneren entstanden die Gewölbemalereien des »Himmelsgartens«; Glocken, Orgel und Chorgestühl wurden neu angeschafft. Bereits 1617 konnte die wiederaufgebaute Kirche geweiht werden.

Eine fast vollständige Umgestaltung der gesamten Klosteranlage leitete Abt *Christoph Ernst von Guttenberg* († 1725) ein, der vorzüglich wirtschaftete und so nach den Plünderungen des Dreißigjährigen Krieges die finanziellen Grundlagen für seine enorme Bautätigkeit schuf. Mit dem spätestens 1696 durch Baumeister *Leonhard Dientzenhofer* begonnenen Neubau von Konvent und Abtei folgte er dem Beispiel der benachbarten großen Prälatenklöster Langheim (Barockisierung ab 1681) und Ebrach (ab 1687), die sich ebenso wie Banz (Barockisierung ab 1697) gegenseitig in Macht- und Repräsentationsanspruch zu übertreffen suchten. Gleichzeitig waren die Klosterneubauten auf

dem Michelsberg eine direkte Antwort auf die 1695 auf dem südlich benachbarten Hügel begonnene Erweiterung der fürstbischöflichen Residenz, zu der das immer noch nach Reichsfreiheit strebende Kloster nun optisch in direkte Konkurrenz trat. – Die neu vorgeblendete Kirchenfassade von St. Michael war im August 1700 bereits vollendet; 1722/23 kam die aufwendige Freitreppe hinzu.

Der nachfolgende Abt *Anselm Geisendorfer* ließ als erste Baumaßnahme 1725/26 den Mönchschor der Kirche höher legen; zu Seiten des Chores entstanden, sicher durch *Johann Dientzenhofer,* anstelle der romanischen Seitenapsiden zweigeschossige Anbauten. Das Kircheninnere stattete Abt Anselm weitgehend neu aus: Er gab einen neuen Hochaltar, zwei Chorgestühle, einen Vierungsaltar, zwei Querhausaltäre sowie sechs Seitenaltäre in Auftrag und ließ drei Emporen einbauen. Ihm verdankt der Kirchenraum weitgehend seine heutige Ausstattung. Auch die Heilig-Grab-Kapelle ließ er einrichten. Abt Anselm hatte nach Kompetenzstreitigkeiten mit Fürstbischof *Friedrich Carl von Schönborn* und Auseinandersetzungen mit den Mönchen sein Kloster Anfang Juni 1740 verlassen, 1743 wurde er seines Amtes enthoben. Dennoch konnte Anselm Geisendorfer noch den Neubau des dreiflügeligen Wirtschaftshofs vor der Kirche in Angriff nehmen, dessen Planung von *Balthasar Neumann* korrigiert und der 1744 von seinem Nachfolger Abt *Ludwig Dietz* († 1759) vollendet wurde. Unter Abt Ludwig erhielt die Kirche als letztes bedeutendes Ausstattungsstück eine neue Kanzel. Im Übrigen beschränkten sich der Abt und sein Nachfolger *Gallus Brockard* († 1799) darauf, die umfangreichen Terrassengartenanlagen des Klosters zu gestalten. Die wirtschaftliche Lage der Abtei hatte sich in der zweiten Hälfte des 18. Jahrhunderts extrem verschlechtert, einerseits durch Misswirtschaft, andererseits durch den Siebenjährigen Krieg und die Napoleonischen Kriege. Den Reformbemühungen des letzten Abts, *Cajetan Rost* († 1804), bereitete die Säkularisation ein jähes Ende.

Das Kloster als Bürgerspital

Am 13. April 1803 wurde die Abtei für aufgelöst erklärt. Bereits im September beschloss die kurfürstlich-bayerische Landesdirektion, das Vereinigte Katharinen- und Elisabethenspital nach St. Michael zu ver-

legen. Angeregt hatte dies der Leiter des Krankenhauses, der hoch angesehene *Dr. Friedrich Adalbert Marcus*. 1808 wurden die Gebäude auch formell dem Spital übertragen, 1817 ging die Verwaltung an die Stadtgemeinde Bamberg über. Seitdem ist das Kloster städtisches Altenheim, die Kirche dessen Hauskirche.

1833 beseitigte man die Farbfassung der Fassade und der Figuren an der Balustrade der Freitreppe. Vier Jahre später wurden zehn bei der dortigen Stilreinigung aus dem Dom entfernte Bischofsepitaphien in der Michaelskirche aufgestellt. Der einflussreiche Regensburger Domvikar *Georg Dengler* arbeitete 1886 ein Konzept für eine »Stilreinigung« des Kircheninneren aus, doch konnte der vorgesehene Ersatz der barocken Ausstattung durch eine neuromanische und die geplante Übermalung der Pflanzenmalereien an den Gewölben durch Bürgerproteste und das Eingreifen des Mainzer Domkapitulars *Friedrich Schneider* vereitelt werden. Durchgeführt wurde lediglich eine »Auffrischung« der Decke.

1952 restaurierte man das Kircheninnere, vor allem den Verputz, 1985–87 die Türme und gleichzeitig bis 1996 die Heilig-Grab-Kapelle. 2002 verließen die letzten drei *Barmherzigen Schwestern des hl. Vinzenz von Paul*, denen 1880 die Hausverwaltung des Bürgerspitals übertragen worden war, den Michelsberg. Im selben Jahr konnte die Neueindeckung sämtlicher Kirchendächer abgeschlossen werden.

Beschreibung

St. Michael ist ein kreuzförmiger, gewölbter Bau von 78 Metern Gesamtlänge, aus der West-Ost-Richtung etwas gegen Norden abgeschwenkt, mit westlicher Doppelturmfassade, dreischiffig basilikalem Langhaus, weit ausladendem, östlichem Querhaus (mit Dachreiter über der Vierung) und einschiffigem, polygonal geschlossenem Chor. Die ältesten sichtbaren Bauteile – Vorchor, Querhaus und Hochchor – stammen aus dem frühen 12. Jahrhundert, der nachgotische, polygonale Chorschluss wohl von 1583, die Türme erhielten um 1614 ihre heutige Form, die vorgeblendete Westfassade entstand 1700.

Der Außenbau

Das Hauptportal der Kirche in der hoch aufragenden **Doppelturmfassade** erreicht man über eine große Freitreppe mit geschwungener Balustrade, die 1725 von *Johann Dientzenhofer* geschaffen wurde. Auf dieser Balustrade stehen innen Figuren des Erzengels Raphael mit dem kleinen Tobias rechts und des Schutzengels links, außen der Apostelfürsten Petrus (links) und Paulus (rechts), alle vermutlich von *Leonhard Gollwitzer*.

Die reich gegliederte, mehrschichtige Fassade selbst orientiert sich mit ihrem hohen Mittelrisalit, der von nur erdgeschossigen Seitenabschnitten flankiert ist, in sehr eigenständiger Weiterentwicklung an Vorbildern des römischen Frühbarock, in Aufbau und Gliederung verwandt etwa mit Sta. Susanna, aber auch mit Il Gesù. Bestimmend wirkt der zweigeschossige Risalit, dessen mittlere, eingetiefte Travée sich als vertikale Bahn in den Dreiecksgiebel fortsetzt. Die Betonung des unteren Geschosses liegt auf einer von zwei schlanken ionischen Säulenpaaren getragenen Segmentgiebelfront, die der Wand vorgestellt ist und das motivisch gleich gestaltete Portal rahmt, während die schmalen seitlichen Travéen durch gestaffelte Pilaster gekennzeichnet sind, die geschickt den Eindruck vermitteln, als schiebe sich die jeweils äußere unter die nächste Achse und drücke diese nach vorne. Den gleichen Effekt zeigen das verkröpfte, abschließende Gebälk und die Sockelzone des Obergeschosses. Dieses, ebenfalls dreiachsig, ist durch korinthische Pilaster instrumentiert und über gedrückte Voluten mit dem breiteren Untergeschoss verbunden.

Ob der Entwurf zu dieser höchst qualitätvollen Fassade von Leonhard Dientzenhofer oder seinem jüngeren Bruder Johann stammt, ist bis heute umstritten, doch neigt die jüngere Forschung dazu, den Plan maßgeblich Johann Dientzenhofer zuzuweisen, der 1698 auf dem Michelsberg als Polier seines Bruders genannt wird.

In den Nischen der Fassade stehen zu Seiten des Portals Heinrich und Kunigunde, die ein Modell der Klosterkirche trägt und damit als Stifterin charakterisiert wird. Im oberen Geschoss wird eine Madonna flankiert von den hll. Otto (links) und Benedikt (rechts). Den Giebel krönt eine Figur des Kirchenpatrons Michael. Alle Fassadenfiguren

schuf wohl *Nikolaus Resch,* ebenso wie die Wappen über dem Portal. Abt *Christoph Ernst von Guttenberg* ließ hier das Doppelwappen seines Klosters (geflügelter Arm mit Kreuz) und sein eigenes (Rose) anbringen. Auf Befehl *Lothar Franz von Schönborns* musste zwei Jahre später darüber das Hochstiftswappen eingezwängt werden als Zeichen der Landesherrschaft des Fürstbischofs.

Hinter der Fassade steigen die beiden Türme in fünf Geschossen auf, abgeschlossen durch steile Spitzhelme. Von den 1613/14 für den Südturm gegossenen fünf **Glocken** des Nürnberger Meisters *Hans Pfeffer* sind die drei größten, geweiht den hll. Michael, Benedikt und Otto, heute noch vorhanden. Sie bilden eines der bedeutendsten erhaltenen Geläute des 17. Jahrhunderts. Im Dachreiter über der Vierung hängen zusätzlich die Kunigundenglocke von 1780 und die Heinrichsglocke aus dem Jahr 1794, beide damals umgegossen in der Bamberger Gießerei *Keller.*

Während der Kirche im Norden der Kreuzhof und die Konventbauten vorgelagert sind, bleibt die südliche **Längsseite**, die vor allem vom Domberg her zu sehen ist, weitgehend frei. Sie zeigt deutlich mehrere Stilarten: Seitenschiffe und Obergaden des Langhauses mit spitzbogigen Maßwerkfenstern der Nachgotik, ein romanisches Querhaus mit Rundbogenfenstern und -friesen, dem die nur eingeschossige Heilig-Grab-Kapelle vorgelagert ist, sowie zweigeschossige, barocke Anbauten am **Chor**, die nicht öffentlich zugänglich sind: Sakristei mit darüber liegendem Winterchor im Norden und Marienkapelle mit darüber liegendem Archiv im Süden. Die Stirnseiten dieser Anbauten mit ihren geschweiften Halbgiebeln bilden zusammen mit dem wenig vorspringenden Chorschluss eine zweite, zur Stadt im Tal gewandte Schaufront.

Das Kircheninnere

Im Inneren präsentiert sich St. Michael als eine kreuzförmige Pfeilerbasilika, die von verschiedenen Bauphasen geprägt wurde. Das Langhaus wirkt mit seinen sieben rundbogigen Arkaden heute noch »romanisch«, was wohl bei seinem Neubau nach dem Brand von 1610 beabsichtigt war, um die Altehrwürdigkeit der Kirche zu betonen. Weitgehend aus dem 12. Jahrhundert stammen der Vorchor (mit sicht-

baren romanischen Kämpfern), Querhaus und Vierung, während der 5/8-Chorschluss mit hohen Fenstern über den unteren Teilen der romanischen Apsis im späten 16. Jahrhundert entstand. Im Kern ebenfalls dem frühen 12. Jahrhundert gehört der Hochchor an, doch wurde er 1583 mit einem – um 1740 mit Rocaillestuck ausgeschmückten – Sterngewölbe überspannt. Ursprünglich lag der Fußboden des Mönchschors nur wenig über dem des Langhauses. 1725 wurden das Niveau angehoben und eine zweiläufige Treppenanlage hinzugefügt. So konnte unter dem Hochchor eine kleine Krypta mit dem Grabmal des hl. Otto entstehen.

Seinen besonderen Charakter verleihen dem Kirchenraum die **Pflanzenmalereien** auf sämtlichen Gewölbefeldern des Lang- und Querhauses. Insgesamt 578 akribisch genaue Darstellungen, zum großen Teil Heil-, aber auch Zierpflanzen, um 1614/17 entstanden und fast ausnahmslos botanisch exakt bestimmbar, bilden ein monumentales Herbarium, das gleichzeitig als »Himmelsgarten« in Wiederaufnahme einer spätgotischen Tradition ein Abbild des Paradieses zeigt. Wer diese Malereien schuf, ist bis heute unbekannt; eine Zuschreibung an *Wolfgang Ritterlein* muss bisher Spekulation bleiben. Vergleichbare Malereien entstanden im frühen 17. Jahrhundert im Würzburger Dom und, eng verwandt, in der Katharinenkapelle der Abteikirche Ebrach, doch ist die Fülle der Darstellungen an den Michelsberger Gewölben singulär. Als Vorlage lassen sich Herbarien des 16. Jahrhunderts nachweisen, darunter besonders die 1581 in Antwerpen gedruckte Schrift »Icones plantarum« von *Mathias De Lobel* (= *Lobelius*). Symbolische Bedeutung haben zahlreiche der dargestellten Pflanzen, vor allem die in der Vierung: Hier finden sich Passionsblume, Stechpalme, Dattelpalme, Weinstock, Maulbeerbaum, Süßkirsche, Adamsapfel = Pampelmuse, Pfirsichbaum, Aprikosenbaum, Feigenkaktus, Apfelbaum, Blasenstrauch, Ölzweig, Lorbeer, Orange und Pflaume. Diese Pflanzen wurden früher sämtlich in Beziehung auf die Erlösung durch den Kreuzestod Christi interpretiert: Der stachelige Feigenkaktus etwa sollte an die Dornenkrone erinnern, der rote Saft der Früchte des Maulbeer- wie des Kirschbaums an das Blut Christi. Die Pflanzen stehen damit sicher in Bezug zum unter ihnen platzierten Tabernakel des Vierungsaltars.

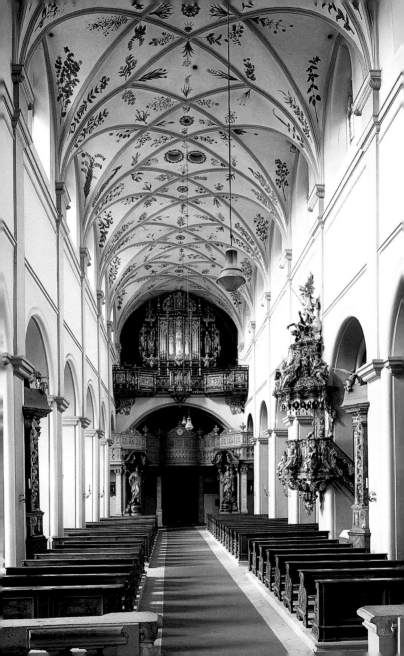

Die Ausstattung der Kirche

Betritt man die Michaelskirche, so fallen im schmalen Raumabschnitt zwischen den beiden Türmen sofort die **28 Bildtafeln** mit 60 Szenen aus der Ottolegende an den Wänden unter der **Orgelempore** auf. 1628 auf Holz gemalt, wurden sie später mit Inschriften versehen. Besonders hervorzuheben ist die letzte Tafel der Folge, die das Grab des hl. Otto im Chor der Kirche vor dem barocken Umbau zeigt.

Die Orgelempore selbst trägt einen reich geschmückten Prospekt mit seitlichen Statuen der hll. Otto und Benedikt aus der Zeit um 1615. Das heutige Orgelwerk stammt von 1940. Unter der Empore wurde 1727–30 ein **Oratorium** mit geschnitzter Brüstung eingebaut, das als Verbindungsgang zwischen dem Kloster im Norden und den Nebengebäuden im Süden der Kirche diente. Gleichzeitig schuf wohl *Franz Anton Schlott* die großen **Figuren** von Joseph und Johann Nepomuk unter diesem Oratorium.

Langhaus

Das Mittelschiff des Langhauses wird optisch von der **Kanzel** dominiert, die 1751/52 vom Bamberger Bildhauer *Georg Adam Reuß* und dem Kunstschreiner *Franz Anton Thomas* in aufwendigen Rokokoformen geschaffen wurde. Am geschwungenen Kanzelkörper sitzen die vier Evangelisten, auf dem Schalldeckel die Kirchenväter. Als Bekrönung schwebt der Kirchenpatron Michael mit dem Flammenschwert, der soeben den Teufel besiegt hat. Die Kanzel kostete damals ein Vermögen: für das Geld hätte man problemlos ein Einfamilienhaus bauen können.

Ebenso kostbar wie die Kanzel, aber ein Vierteljahrhundert älter sind die sechs **Pfeileraltäre** am vorderen Ende des Langhauses mit ihren Holzeinlegearbeiten von *Servatius Brickard*. Die Altargemälde stammen von *Joseph Scheubel d. Ä.* und zeigen rechts Sebastian, Heinrich und Kunigunde sowie den Schutzengel, links Kilian, Benedikt und Scholastika sowie das Heilige Kreuz.

An den Außenwänden der Seitenschiffe sind zehn ganz unterschiedlich gestaltete **Grabdenkmäler Bamberger Fürstbischöfe** aus der Zeit

Blick auf Langhaus und Chor ▶
Seite 16/17: *Langhausgewölbe mit dem »Himmelsgarten«* ▶▶

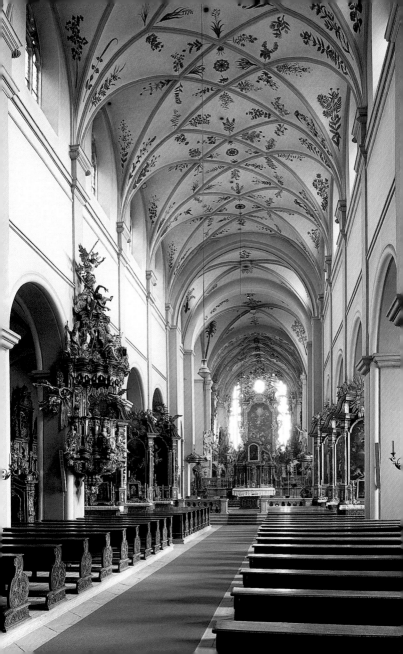

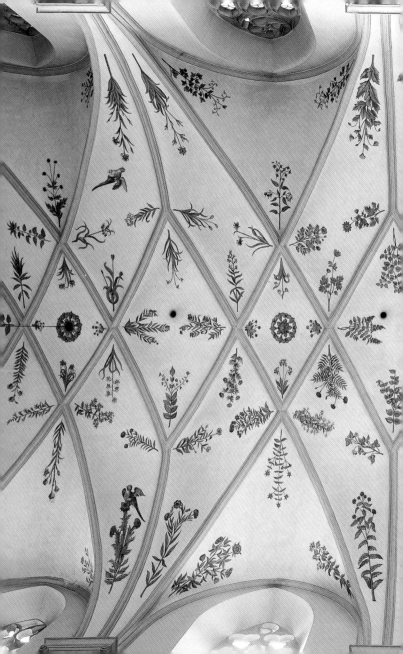

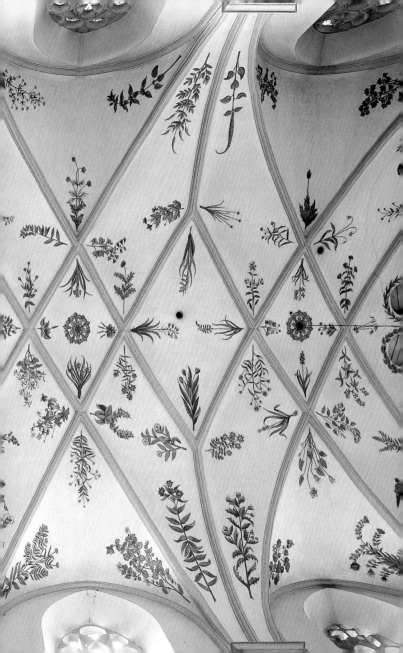

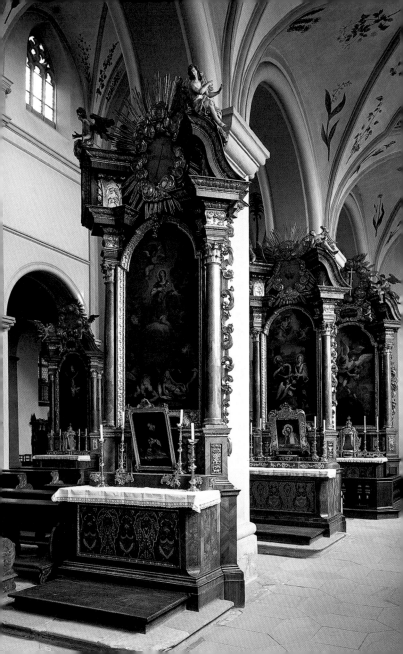

von 1556 bis 1779 angebracht, größtenteils von beachtlicher künstlerischer Qualität. Sie gehörten bis zur Purifizierung des Domes 1836 zu dessen Ausstattung, 1838 wurden sie nach St. Michael übertragen. Am aufwendigsten gestaltet ist das **Grabmal des Fürstbischofs Ernst von Mengersdorf** († 1589) im linken, nördlichen Seitenschiff. Geschaffen von *Hans Werner*, zeigt es über dem aufgebahrten Bischof einen Blick in das Innere des Tempels von Jerusalem, in dem der Jesusknabe die Schriftgelehrten belehrt. Mit dieser Darstellung wird einerseits auf die hohe Bildung des Verstorbenen verwiesen (der Kopf seiner Liegefigur ruht auf Büchern), der durch die Gründung eines Gymnasiums und des Priesterseminars die Bildung förderte, aber auch die Gegenreformation, wie die seitlichen Teile des Tempels sinnfällig darstellen: Hier bauen Handwerker eine neue Kirche – gemeint ist die nach dem Konzil von Trient erneuerte katholische Kirche, zu deren Reform der Bischof beitrug.

Querhaus

Der gesamte Bereich von Vierung, Querhaus und Chor wurde unter Abt *Anselm Geisendorfer* vollständig umgestaltet. An den Stirnseiten der beiden Querschiffarme entstanden vergitterte **Oratorien** mit vorschwingenden Balustraden. In den stuckierten Nischen darunter befinden sich **Altäre**: Das Blatt des rechten zeigt Benediktinerheilige, gemalt wohl von *Joseph Scheubel d.Ä.*; in der Altarnische sind Reliefs mit Allegorien der Religion und der Weisheit stuckiert. 1729 schuf *Martin Speer* das Gemälde des linken, allen Heiligen geweihten Altars: die streitende und triumphierende Kirche (Kirchenlehrer, Apostelfürsten, Johannes Evangelist, darüber Himmelsglorie mit Heiligen, Engeln und Krönung Mariens); im Nischenstuck die Tugenden Mäßigkeit und Tapferkeit.

Im linken Querhausarm befindet sich der Zugang zur Sakristei. Dieser ist flankiert von einem ausdrucksstarken, hoch bedeutenden **Schmerzensmann**, den 1350 Abt *Walter von Stoltzenrode* stiftete, und einer barocken, als Gegenstück geschaffenen, trauernden Maria von *Antonio Bossi*.

◀ *Die drei südlichen Langhausaltäre*

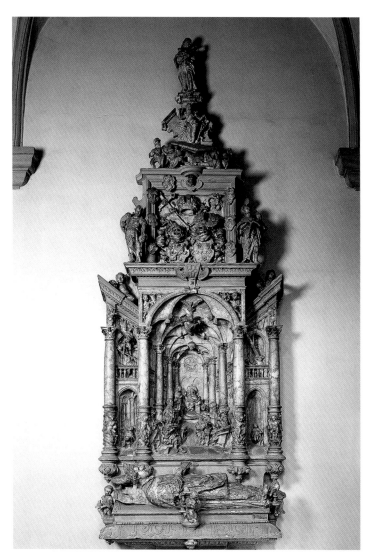

▲ *Grabmal des Fürstbischofs Ernst von Mengersdorf*

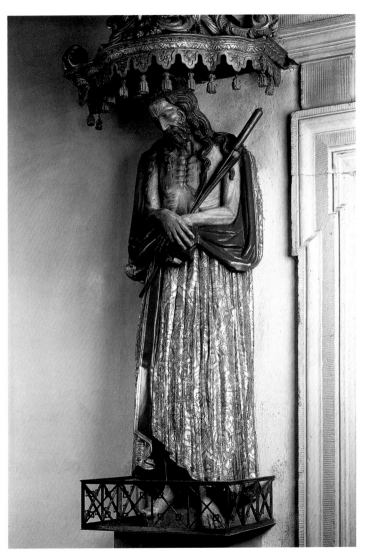

▲ *Schmerzensmann von 1350*

Vierung

An den westlichen Vierungspfeilern hängen zwei **Baldachine**, unter denen die Sitze für Abt und Prior standen. Wie das 1729 von *Hans Georg Eichler* geschaffene Chorgestühl für die Mönche in der Vierung wurden sie während feierlicher Messen genutzt, bei denen sich der Konvent hier der Öffentlichkeit präsentierte.

In der Vierung steht der barocke **Tabernakelaltar**, der mit Rücksicht auf den Choraltar relativ niedrig ist. Über dem Tabernakel sind in einem Aufbau auswechselbare Gemälde (Abendmahl und Pfingstwunder) eingelassen, hinter denen sich eine Krippendarstellung verbirgt, die nur in der Weihnachtszeit zu sehen ist. Seitlich des Altars stehen überlebensgroße **Figuren der Bistumsgründer Heinrich und Kunigunde**, geschaffen 1726 von *Franz Anton Schlott*. Ebenso wie die Engelsfiguren an den Chorpfeilern lenken sie durch Gestik und Körperdrehung die Aufmerksamkeit des Betrachters auf den Mönchschor.

Der Hochchor

Den durch eine repräsentative, zweiläufige Treppenanlage erreichbaren Mönchschor schließt ein prächtiges, schmiedeeisernes **Gitter** ab, das teilweise noch von 1731 stammt. Das Klosterwappen über den Gittertüren wird vom doppelköpfigen Reichsadler getragen als versteckter Hinweis auf die angebliche kaiserliche Gründung.

Das zweireihige, mit Nussbaum furnierte **Chorgestühl** mit 40 Sitzen und aufwendigen Schnitz- und Einlegearbeiten, das kostbarste Ausstattungsstück der Kirche, wurde 1730 von *Servatius Brickard* fertiggestellt, einem der bedeutendsten Kunstschreiner des 18. Jahrhunderts. In St. Michael stammen alle acht Holzaltäre aus seiner Werkstatt. In die Rückwand des Chorgestühls eingefügt sind Gemälde mit den vier Kirchenlehrern sowie mit König David und Christus am Ölberg. Hier trafen sich die Mönche siebenmal am Tag zum gemeinsamen Gebet.

Mittelpunkt des Chores ist der über einem filigran geschnitzten Rechteckrahmen mit der Strahlenglorie seines Aufsatzes bis ins Gewölbe reichende **Hochaltar**, ebenfalls ein Werk *Brickards*. Flankiert von

Hl. Heinrich vom Vierungsaltar, im Hintergrund Allerheiligenaltar im Querschiff ▶

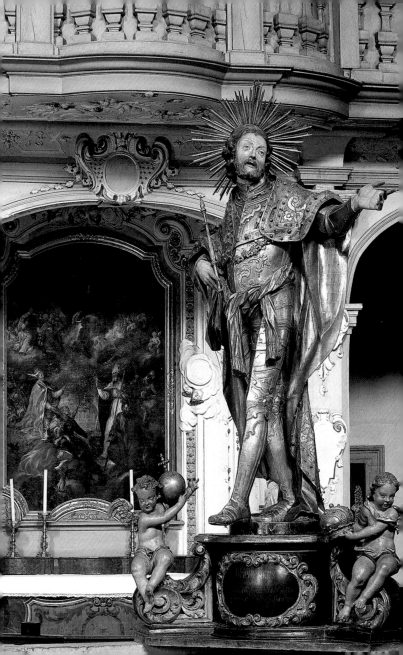

Figuren der beiden Ordensheiligen Benedikt und Maurus, zeigt das große Gemälde von *Joseph Scheubel d. Ä.* ein kompliziertes Thema, den Ratschluss der Erlösung: Gottvater schwebt als Schnitzfigur im Strahlenkranz weit über dem Altarbild, in dessen Lichtkranz die Heilig-Geist-Taube zu finden ist; darunter ist Maria, umgeben von Engeln, als Immaculata und gleichzeitig mit Zepter als Regina Angelorum dargestellt, geschützt vom Kirchenpatron, dem Erzengel Michael.

Die Krypta mit der Grablege des hl. Otto

Bis zur Errichtung des heutigen Hochchores stand das Grab des hl. Otto frei in der Kirche vor dem Altar des hl. Michael, wo er seinem ausdrücklichen Wunsch gemäß am 3. Juli 1139 beigesetzt worden war. Seit der Umgestaltung 1725 steht es, nur durch eine ovale Öffnung über dem Grab mit dem Hochchor räumlich verbunden, in einem kleinen, kryptaähnlichen Raum.

1287/88 schuf ein Würzburger Künstler, der auch für die Abtei Ebrach tätig war, wohl als Grabfigur die Sandsteinplastik, die heute an der Rückwand der Krypta steht. Die Figur zeigt Otto mit allen Zeichen seiner bischöflichen Würde, in vollem Ornat mit Pallium, Mitra, Stab und Buch.

Das jetzige Grab entstand um 1435/40 aus Sandstein. Die Deckplatte trägt eine Liegefigur des Verstorbenen. An der Schmalseite steht die Gottesmutter mit dem Kirchenpatron St. Michael und einem hl. Bischof, wohl Kilian als Apostel der Franken. An der südlichen Längsseite sind dargestellt der hl. Laurentius sowie Johannes der Täufer und Johannes der Evangelist als Namenspatrone des Stifters, Abt Johann I., an der Nordseite Stephanus sowie das hl. Kaiserpaar Heinrich und Kunigunde als die angeblichen Stifter des Klosters. Durch die schmale Öffnung des Grabes konnten die Pilger, die ihre Sorgen und Nöte hierher brachten, hindurchkriechen und so in möglichst enge räumliche Berührung mit dem Heiligen kommen, der vor allem gegen Rückenschmerzen angerufen wird. Beim Brand von 1610 blieb allein der gewölbte Chor mit diesem Grab unbeschädigt, nicht einmal das Tuch auf der Deckplatte wurde angesengt, was den Zustrom der Pilger erheblich erhöhte.

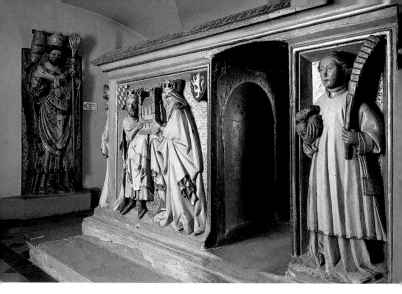

▲ *Ottograb des 15. Jahrhunderts, im Hintergrund Ottofigur von 1287/88*

In einer seitlichen Vitrine werden Kasel, Mitra und Stab aufbewahrt, die im Besitz des hl. Otto gewesen sein sollen. Zumindest Mitra und Stab stammen offenbar tatsächlich aus dem 12. Jahrhundert.

Der Altar vor der Krypta birgt in einem Glasschrein ein kleines Reliquiar des hl. Otto. Sein Gemälde »Der hl. Otto als Helfer und Fürsprecher der Kranken«, wieder ein Werk Scheubels, ist das barocke Kultbild für die Pilger am Grab des Heiligen. Hier wurde den Wallfahrern der Ottowein gereicht, der gegen Tollwut und Fieber getrunken wurde.

Wenn auch die letzte Ruhestätte des hl. Otto heute kein überregional bedeutendes Pilgerziel mehr ist, so gibt es doch immer noch etwa ein Dutzend Wallfahrten im Jahr zu seinem Grab.

Die Heilig-Grab-Kapelle

An den rechten südlichen Querhausarm schließt sich die Heilig-Grab-Kapelle an, von den Einheimischen »Totentanzkapelle« genannt. Hier war zeitweise die Sepultur, der Begräbnisplatz der Mönche, wovon noch einige Grabplatten im Fußboden zeugen. Der im Kern wohl mit-

telalterliche Bau wurde im Innern 1728/30 umgestaltet, wobei man die flach gewölbte Decke in einer achteckigen Kuppel öffnete. Die Stuckaturen, Arbeiten von höchster Qualität, schuf 1730 *Johann Georg Laimberger*, die Deckengemälde der Hofmaler *Jakob Gebhard*, die Passionsgemälde an den Wänden *Joseph Scheubel d. Ä.* Das hoch komplizierte theologische Programm der Kapelle gab wohl der gelehrte Abt *Anselm Geisendorfer* selbst vor. 1787/89 wurde die Ausstattung durch vier Wächterfiguren sowie vier Obelisken mit Leuchterengeln erweitert.

Besonders auffällig ist die Decke mit dem **Totenspiegel**, teils in Malerei, teils in Stuck. Die Gemälde zeigen den Tod, der in das Leben der Menschen aller Stände eindringt: Er zerstört die Hoffnung des Kardinals auf den Papstthron wie die des Malers auf Ruhm, der reiche Handelsherr kann sich nicht freikaufen und der Gelehrte nicht herausreden; in den Stuckkartuschen der Querseiten holt der Tod Alte (Eremit und Greis) wie Junge (Soldat und Baumeister), in den Ecken sind der Tod und die Weltteile, an den Längsseiten der Tod und die Jahreszeiten

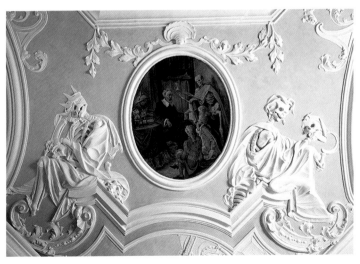

▲ *Stuckdetail des Totenspiegels in der Heilig-Grab-Kapelle*

gestaltet. Die großen Gerippe neben den Gemälden scheinen die Bilder mit feiner Ironie zu kommentieren; sie zeigen einen unheimlich lebendigen Tod bei verschiedenen Tätigkeiten: Er bläst rasch vergängliche Seifenblasen, misst grinsend die Zeit ab, zeichnet die Sterbestunde des Menschen auf, ist aber auch nachdenklich in die Betrachtung eines Totenschädels versunken.

Doch Kernstück der Ausstattung ist das plastisch gestaltete **Grab Christi**, Sinnbild des Sieges über den an der Stuckdecke allgegenwärtigen Tod. Unter einer Deckplatte, getragen von vier steinernen Balustern, liegt in einem nach allen Seiten offenen Grab eine Christusfigur, darüber eine Weltkugel, umwunden von einer Schlange, mit dem von einem Sternenkranz umgebenen Ort für die Aussetzung der Monstranz. Ganz oben, schon in der Kuppel, das apokalyptische Lamm auf dem Buch mit den sieben Siegeln sowie als Abschluss Gott Vater und Heilig-Geist-Taube. Umgeben ist das Grab von vier Obelisken, in deren Nischen Leuchterengel stehen. Die heute um das Grab aufgestellten vier Wächterfiguren standen ursprünglich an den Wänden, so dass der Betrachter zwischen ihnen, den Passionsbildern und der Grabanlage hindurchgehen musste und so zum Beteiligten wurde.

Noch heute ist dieses Heilige Grab ein besonderer Anziehungspunkt der Bamberger Karfreitagsfrömmigkeit, wenn auch die Hostie als Zeichen des auferstandenen Christus nicht mehr im Ostensorium über der Weltkugel des dann geschmückten Grabes ausgestellt wird.

Bedeutung

Kirche und Kloster St. Michael sind eines der wichtigsten Wahrzeichen der Stadt Bamberg mit 1000-jähriger Geschichte, künstlerisch in Architektur und Ausstattung gleichermaßen von überregionalem Rang. Als Grabstätte des Bistumspatrons Otto ragt die Kirche bis heute auch religiös aus der Fülle des an Sakralbauten so reichen Bamberger Landes heraus. Mit der »Kräuterdecke« und der Heilig-Grab-Kapelle birgt sie zwei in ihrer Art einmalige Kunstwerke.

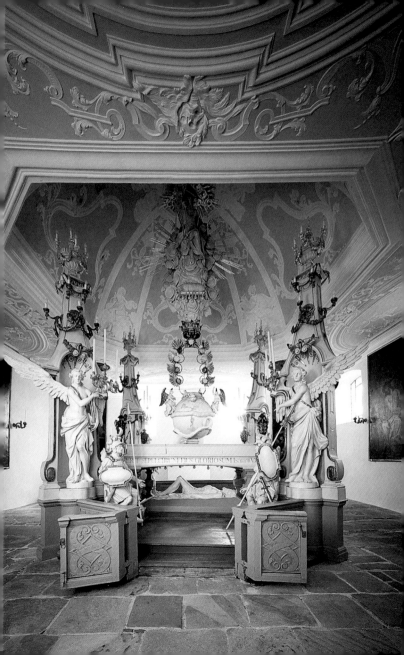

Wichtige Literatur

Braun, R.: Das Benediktinerkloster Michelsberg 1015–1525. Eine Untersuchung zur Gründung, Rechtsstellung und Wirtschaftsgeschichte, Kulmbach 1977. – Breuer, T./C. Kippes-Bösche/P. Ruderich: Die ehemalige Benediktinerabtei St. Michael. In: Die Kunstdenkmäler von Bayern, Stadt Bamberg, B. 3.4, Die Immunitäten der Bergstadt – Michelsberg und Abtsberg (im Druck). – Dengler-Schreiber, K.: Der Michelsberg in Bamberg, Bamberg 2003. – Dressendörfer, W.: Wenn Schlafmohn in der Kirche blüht. In: Deutsches Apothekenmuseum 1997, H. 1, S. 3–5. – Engelberg, M. v.: Renovatio ecclesiae. Die »Barockisierung« mittelalterlicher Kirchen, Petersberg 2005, S. 514–518. – Fink, A.: Romanische Klosterkirchen des hl. Bischofs Otto von Bamberg (1102–1139), Petersberg 2001, S. 79–101. – Happel, K.: Die Fassaden der ehemaligen Benediktinerabteikirchen St. Michael in Bamberg und St. Bonifatius in Fulda. In: Beiträge zur Fränkischen Kunstgeschichte 3 (1998), S. 240–255. – Hensch, M. C. Vetterling: Mons Monachorum, der Berg der Mönche. Archäologische Ausgrabungen im ehem. Kloster auf dem Michaelsberg in Bamberg. In: Das Archäologische Jahr in Bayern 1997 (1998), S. 162–166. – Hoppe, B.: Kräuterbücher, Gartenkultur und sakrale dekorative Pflanzenmalerei zu Beginn des 17. Jahrhunderts. In: Rechenpfennige. Aufsätze zur Wissenschaftsgeschichte, München 1968, S. 183–216. – Jemiller, E.: Der Bamberger Totenspiegel. Ein barockes Kleinod in der Heilig-Grab-Kapelle der ehem. Klosterkirche St. Michael. In: L'art macabre 2 (2001), S. 40–59. – Lahner, A.: Die ehemalige Benedictiner-Abtei Michelsberg zu Bamberg, Bamberg 1889. – Pfeil, Ch. v.: Chorgestühle des 18. Jahrhunderts in Bamberg, Neustadt/Aisch 1992, S. 9–90. – Schwarzmann, P.: Die ehemalige Benediktiner-Klosterkirche St. Michael in Bamberg, Bamberg 1992. – Suckale, R.: Die Grabfiguren des hl. Otto auf dem Michelsberg in Bamberg. In: Das mittelalterliche Bild als Zeitzeuge, Berlin 2002, S. 185–214. – Vetter, E. M./H. Ricke: Die Heilig-Grab-Kapelle des Klosters St. Michael in Bamberg. In: Anzeiger des Germanischen Nationalmuseums 1969, S. 121–149.

St. Michael in Bamberg
Bundesland Bayern
Michelsberg 10d
96049 Bamberg

Aufnahmen: Florian Monheim, Meerbusch. – Seite 6:
© Bildarchiv Preußischer Kulturbesitz, Berlin, 2003.
Druck: F&W Mediencenter, Kienberg

Titelbild: *St. Michael von Westen mit Doppelturmfassade*
Rückseite: *Erzengel Michael auf der Kanzelbekrönung*

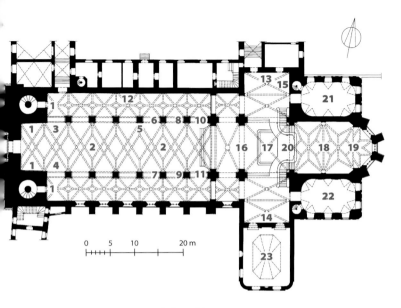

▲ *Grundriss*

Legende

1 28 Tafeln mit Darstellungen der Ottolegende, 1628
2 Deckengemälde mit Pflanzenmalereien (»Himmelsgarten«), um 1614/17
3 Hl. Joseph, 1725 von F.A. Schlott
4 Hl. Johannes Nepomuk, 1725 von F.A. Schlott
5 Kanzel, 1751/52 von G.A. Reuß
6 Kilianaltar
7 Sebastianaltar
8 Benedikt-und-Scholastika-Altar
9 Heinrich-und-Kunigunde-Altar
10 Heilig-Kreuz-Altar
11 Schutzengelaltar
12 Grabdenkmal Fürstbischof Ernst von Mengersdorf
13 Allerheiligenaltar
14 Benediktineraltar
15 Schmerzensmann, 1350
16 Chorgestühl der Vierung, 1729
17 Tabernakelaltar mit seitlichen Figuren von Heinrich und Kunigunde
18 Chorgestühl im Mönchschor, 1730 von Servatius Brickard
19 Hochaltar
20 Ottograb mit Ottoaltar
21 Sakristei (nicht zugänglich)
22 Marienkapelle (als Ort der Stille zugänglich)
23 Heilig-Grab-Kapelle

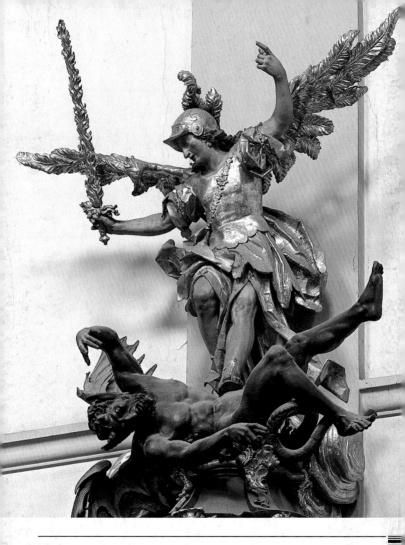

DKV-KUNSTFÜHRER NR. 614
3., aktualisierte Auflage 2009 · ISBN 978-3-422-02219-5
© Deutscher Kunstverlag GmbH Berlin München
Nymphenburger Straße 90e · 80636 München
www.deutscherkunstverlag.de